U0017636

合字文間

合字文間

取自成語的「合作無間」，原意為彼此之間密切合作。誠如我們的設計元素合文一樣，將兩個或兩個以上的字合成一字，巧妙的玩弄文字和文字間的關係。

「重現文化，再造文字」為我們的核心理念，藉由合文有趣的生成文化，並利用當代角度創造出許多有話題性的內容，將目前的流行文化、時事、問候語、祝賀詞加以創造，設計出好玩又能貼近生活的字。

合文誌

合字文間

合字文間

合字文間

理解年輕世代思維，記錄新世代歷史

銘傳大學 商業設計學系
林建華 專技助理教授

一個念頭，竟付諸實現，那種發自內心的激動與喜悅，是何等的難以言喻啊！

一年前，四位女大學生望著古人智慧創造的合文字萌生了一個念頭：「讓合文字變得更有趣吧！」她們努力不懈將理想付諸實現，一年後「合字文間」這本書誕生了。

許多節慶合文字，如招財進寶、日進斗金等，因為能用單一文字形容某個詞句，於坊間盛行並相傳至今。然而招財進寶等坊間相傳文字對E世代年輕人而言似乎距離遙遠，因此她們希望能創造出更多結合時事的有趣合文字，也為充滿智慧的中國繁體字錦上添花。

合文字概念雖然並非新意，如英文字也有相似的整合文字，如Education（教育）加上Entertainment（娛樂）出現了Edutainment（寓教於樂）此新文字。瘋狂的林書豪的球迷將

insanity（瘋）以及 incredible（不可思議）結合了 Lin（林），創造出 Linsanity、Lincredible 等新文字。

雖然創作期間，曾經因為許多負面意見，數度澆滅了她們的熱情與信心，幸而她們並不氣餒，仍然堅守信念一路勇往直前。此外，由於她們深受黃家賢老師「瘋字型」的啟發與指導，更深刻體會文字造字真諦，才能系統地建立合文字基本法則，如置換、重用、相合、借筆、減省等方式，並將這些法則集結成書，希望未來結合更多人的力量創造出更多有趣的合文字，啟發更多人共襄盛舉，一起玩味文字藝術。

「合字文間」這本書創造了許多E世代新用語，如「耍廢」、「踹共」、「有你真好」等等非常貼近年輕人現代生活的新語詞。未來當歷史學家考察合文字時，因為有這本工具書，將可以更容易理解這時代年輕人的邏輯思維，因為合字文間同時也記錄了這個世代的歷史。

看著她們日以繼夜地挑選出一百多個相關語詞創造出一百多個合文字。甚至為了將明體字型轉成黑體字型，又必須重新再畫一百多個合文字。雖然身體十分疲備，體力也不勝負荷，但是為了完成創作還

合字文間

是苦中作樂。因為創作過程讓她們樂在其中，創作的熱情是支持著她們勇往直前的最大動力。合字文間的創作只是開始，並不是結束，重要的是藉此書拋磚引玉，期盼未來有更多愛好者延續創作更多的合文字與大家共享。

「合文」是在建構庶民文化

黃子欽　設計師

網路的虛擬空間，創造出大量的內容，傳統語言已不夠使用，「眼見已不能為憑」，當來不及命名時，「合文」就是一種現代語言。「合文」是混血突變，像變形金剛一樣，融合漢字、網路文化，就像在建構現代庶民史。

前言

繁體字為中國五千年發展演變至今的精華，裡頭蘊含著古人對於大自然的智慧與想法。在中文字當中，我們可以利用獨字看出字裡的珠璣。例如：愛，有「心」才會去「愛」。這是繁體字獨特之處；也因此在一般書法寫作、文字藝術創作、春聯等處，人們依然會使用繁體字，將字型化作美學呈現。

繁體字的組成，可分割成字首與字身，稱為「組合字」（或稱分體字）。其分類可縱向或橫向分割者，其左邊部分或上面部分稱為「字首」，其餘部分稱為「字身」。這是與歐美語系的字元不相同之處，因為這樣的特性，我們發現不知從何開始出現了一種中文文字遊戲「合文」。而這項遊戲所產生的合文，目前大多出現在春聯，多數是祈福祝賀的合字例如：招財進寶、日日見財等等。

於是，「合字文間」希望延續繁體字的美感做一系列的創作，和現今流行文化結合，創新融合，產

合 字 文 間

出更多貼近生活的文字設計，賦予繁體字新定義。

合文其實是貼近生活的、接地氣的一種文字。文字，是一種溝通工具，隨著世事物換星移，許多單詞隨著時代不斷發展出來，但是卻沒有隨著世代創造出新單字。藉由這本《合文誌》，我們將目前的流行文化、時事、問候語、祝賀……創造並且設計出好玩又能貼近生活的合文，期待能引起了解繁體字、或是對於繁體字有興趣的人更多關注。

何謂合文？

合文，又稱合書，指把兩個或更多的漢詞濃縮結合成一個方塊字元，在書寫或刻字時只佔一個字的位置。解構文字後進行置換、重用、上下相合、左右相合、三字相合，或多數不借筆，也有少數是借筆，甚至會減省部分筆劃。而讀音則仍保留原本的多音節讀法。例如：在「博」字上加個「宀」就是「博物館」，仍然唸「ㄅㄛˊㄨˋㄍㄨㄢˇ」；一個「止」字上從「林」字左邊再從一個「火」字而成的字元，就是「禁止煙火」，讀音同樣不變。

合文最早見於商代文字，在甲骨文裡，合文的應用非常普遍，到了西周，姬發的謚號「武王」寫成的合文「珷」字也常見於青銅器銘文。宋代起流行把一些寓意吉祥的詞句合書成一字，寫在斗方（通常只有部分的置換拼合和重用，沒有部件的減省）。

一部分應用於方言裡的合文，發展成單音節字而被保留和廣泛應用，比如說「甭」原是北方方言「不用」的合文，後連讀成ㄅㄥˊ一個音節；「嫑」原是吳語「勿要」的合文，後連讀成ㄅㄧㄠˊ

ㄠ（國際音標：[viɔ]）一個音節。近代合文則大多出現在春聯，多數是祈福祝賀的字，例如：

招財進寶、日日見財等等。

合文被應用於節慶時作為一種祥瑞的張貼飾品、或作為一種文字遊戲，並不應用在寫作中。

說文解字

合文造字五大法則

置換 重用 相合 借筆 減省

所謂合文，最重要的基本概念即是結合。

在「說文解字」章節裡，將會整理出五個合文的造字法則，分別是置換、重用、相合、借筆和減省，而這五個法則又和「六書」息息相關。

六書是由漢代的學者把漢字的構成和使用方式，分別歸納成的六種類型，是最早關於漢字構造的系統理論，而六書又分為：象形、指事、會意、形聲、轉注、假借。其中象形、指事是「造字法」；會意、形聲是「組字法」；轉注、假借是「用字法」。

以下只大略介紹「造字法」和「組字法」：

【造字法】

「象形」最突出的特徵是「視覺化符號」，對於一些具體的事物及現象，特別是自然發生的事物造字，如動物、太陽、月亮等，例如：日、月、山、水等字，就是象形字。

「指事」分為兩大類，分別是「純粹符號性質的指事字」和「在象形文字基礎上增加指事符號的指事字」。最大特徵是用了沒有任何形象性質或是記音性質的標記符號，例如：上、下、本、末等字，就是指事字。

造字法的兩個分類，在漢字概念中稱為「獨體字」，意思為一字中只有一個單獨形體，不可拆解或分析為兩個或兩個以上的字。

【組字法】

【會意】由兩個或兩個以上的獨體字組成，所組成的字形或字義，合併起來表達此字的意思，例如：酒，以釀酒的瓶「酉」和液體「水」，表達字義，很顯然的表達了組字法的概念。

【形聲】是漢字裡占比例最多的類別，是由表意的「形符」和表音的「聲符」所構成的，也就是一邊讀音、一邊示意，例如：花、芝、笠等字，就是上行下聲的形聲字。形聲字的構成方法，讓漢字開始脫離表意的框架，轉為表音的途徑，為漢字解決了造字的困難，且形聲字同時兼具記形和記音兩種功能，使得實用性倍增、運用範圍增廣，因此在漢字中佔的比例最多。

組字法的兩個分類，在漢字概念中稱為「合體字」，意思為兩個或兩個以上的「獨體字」組成。在組字法的概念下，可以充分理解合體字的意思，同時在《合文誌》「說文解字」接下來的章節中，也會繼續延續這樣的概念進行。

在了解「合體字」後，可以理解到「合文」是一種合體字，然而並非所有的合體字都是「合文」。所有由兩個或兩個以上組成的漢字都能稱作「合體字」，但「合文」最大的特徵是一個單字多個音節，這個特點是一般「合體字」所沒有的。

一「置換」將字原來的結構拆解後，再做組合。經過此舉，不會產生解讀上的問題。在合文的概念上著重於形的表示，雖然許多「合體字」皆能被拆解，但拆解後重新組合，仍必須被識別出原字的構成，就是置換需要注意的地方。

一「重用」將詞語中，字和字相同或相似的部分重複使用。「合體字」是由許多常用的獨體字所組成，故詞語中有相同部首或相似字形的情況非常常見，巧妙的使用這些相似的地方，是讓合文的組成更饒富趣味的作法。

一「相合」將詞語中的每個字都保持原樣，並直接組合構成。合文最基本的概念即是結合，但能夠結合得巧妙，也是合文需要注意的地方，相合法適合與其他法則同時使用，才不至於只是將兩個文字寫在一起。

〔借筆〕借用字詞中的其中一筆劃給另外一字使用。借筆的概念和重用相似，但重用在更多時候是直接使用相同的地方，借筆會有更多筆畫上的延伸做法，甚至是換成其他類似的，但仍可識別的筆劃。

〔減省〕減去部首或省略某部分後，仍保留原有的讀音或在辨識上無礙。減省最經常使用在形聲字上，留下聲符且省去形符的做法可以保留讀音上的正確；另外也可減省掉某些部分，改以相像的字作為替補，讓文字的架構仍可被識別，進而同時讀出原字和替補上的字。

以上的合文造字五大法則，並非由漢字文學界定，而是合字文間在創作期間，由於想與各位分享造字方法，進而把我們的經驗統整分析成五大法則，並以圖文的方式來作說明，讓大家更容易了解。

合字文間希望能夠藉由《合文誌》的創作，運用不同的風格和設計的詮釋手法，來呈現合文新風貌，也期望讓合文設計能夠繼續延續，希望讀者透過「說文解字」章節中的教學，能夠一起造字。

我們將在後續頁面做更多合文造字法則的詳細圖解。

置換

將字原來的結構拆解後，再做組合。

經過此舉，不會產生解讀上的問題。

希望，此合文裡的「望」字，以置換法將結構由上面兩字組合和下面一字，拆解成左邊一字及右邊上下各一字。儘管「望」做了置換，仍然可從變形的「月」字和下方的「壬」字辨識，故可將「亡」字以減省法消去，改為「希」字，且「希」字通常與「望」字共組成「希望」一詞，更能增加此合文的識別性。

例如：峰和峯。兩字皆由「山」和「夆」構成，一個為左右結構，另一個為上下結構，但兩者意思皆為高而尖的山頭或形似山頭高起的部分，並不會因為重新組合後而改變其原來的釋義。類似此種法則的，像是晰和晳、群和羣、以及匯和滙……等等。

百年好合，此合文將「合」以置換法拆解成上下部分，「好」則是拆解成左右部分，由於「百年好合」一詞之字眼在「合」，因此在此合文裡保留「合」字的結構與意象，以「好」字強調「百年」，讓文字更有聚合感。

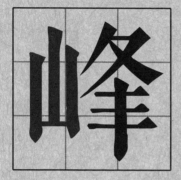

通常文字在經過置換後，容易
有識別不清的狀況，需要注
意。

但某些合文能透過置換法，拆
解詞中的詞眼作為合文的主架
構，加強其合文的含意。

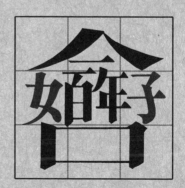

重用

將詞語中，字和字相同或相似的部分重複使用。

炫炮，此合文裡的兩個字分別都以「火」作為部首，因此可以用重用法，重複使用「火」字為偏旁，接著以閱讀順序和「玄」「包」組合。

鸞鳳和鳴，此合文有多個文字組件使用重用法。首先，在「鸞鳳」二字重用「鳥」字；在「和鳴」兩字重用「口」字，在「鳳鳴」二字重用「鳥」字，且使用減省法將「鳳」的左撇省去，且「鳳」仍有右勾的部分，故不減其識別性，更能合理「鳴」字的重用。

例如：「招」字左半的「手」和「財」字右半的「才」，兩個偏旁有著類似的外型。因此，可將「招財」兩字先拆成「手、召、貝、才」四個部分，其中「手」、「才」兩字基於外型相似，在書寫時可將順序寫成「貝才召」。此字經過這法則後，並無辨識上的問題存在。此種法則名為重用。

合字文間

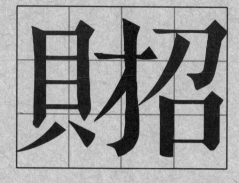

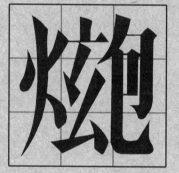

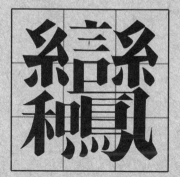

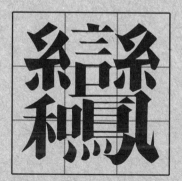

妥善使用重用法的合文，有些會比其他四種法則的合文更加有趣，如下圖「鸞鳳和鳴」合文裡有多重的重用法，能夠在一個合文裡找尋關鍵字，但重用法也較其他的法則難以找到詞裡文字的巧合。

相合

將詞彙中的每個字保持原樣，並直接組合構成。其中又可分成上下相合、左右相合，以及三字相合三種主要類別。

鹿茸，此合文運用了五種法則裡最淺顯易懂的相合法，將「鹿」「茸」二字做為上下相合，並將「鹿」字的「匕」加長，以結合成一個文字。

但也有少數三字以上的相合法則。例如：

再見，此合文裡先運用減省法，減去「再」字的下半部分，儘管「再」字做了減省，仍可從剩餘的部分識別，再與「見」字組成上下相和的文字。

木、呆、林、森。「木」是它們構成的基本元素，呆是由上「口」下「木」的上下結構，林是由兩個「木」組成的左右結構；

退潮，此合文將「退潮」二字左右相和，並將「退」字的「辶」延長，以結合成一個文字。

森則是由三個「木」組合而成的三字相合。而較為少數的三字以上相合，像是火、炎、焱和燚，其中的「燚」就屬此類。

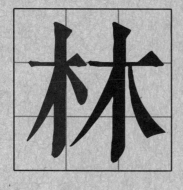

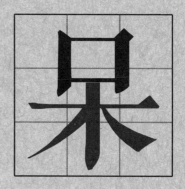

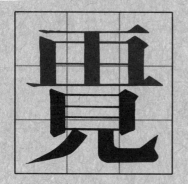

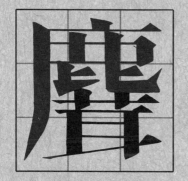

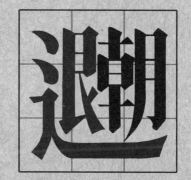

相合法是五大合文法則裡最容
易的法則，卻同時也有難以說
服合文感覺的缺點，適當的和
其他法則相互使用較佳。或如
下圖「鹿茸」雖為相合法，但
此種架構且以鹿為部首的字眾
多，故能夠營造新文字感。

借筆

借用字詞裡的其中一筆劃給另外一字使用。

例如：戴，將左邊上部的「土」，延長底下的橫劃，與部首「戈」字共用並相連。類似此種法則的像是「重」借筆「里」部、「象」借筆「豕」部、「考」借筆「老」部和「秉」借筆「禾」部……等等。

安安，在此合文裡，先運用重用法，將「安」字的「宀」重用，再將「女女」二字運用借筆法，共用中間的橫劃。

弄瓦之喜，在此合文裡的借筆法較不明顯，借筆的部分是「弄」裡的「王」的最下一橫劃和「廾」字，與「瓦」字共用，再由「瓦」字接續寫完。並在《合文誌》中能查閱到多字以「之」字作為合文的部首。

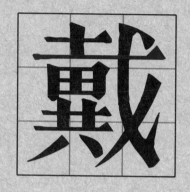

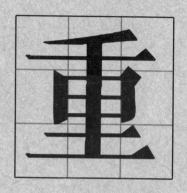

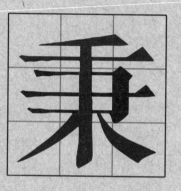

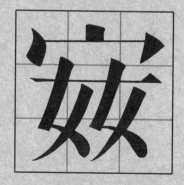

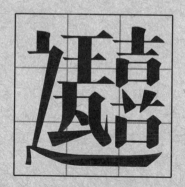

借筆法可運用在同時使用兩個相同的文字，或是左右相合時，兩個結構相似的字橫向位置有相同的部分時可以連用筆畫。剛開始造字時，借筆法相較其他法則更親切好用，日久後即可和其他法則並用。

減省

減去部首或省略某部分後，仍保留原有的讀音或在辨識上無異。

例如：贊、讚。「讚」讀音為「ㄗㄢ」，去掉「言」部後，「贊」字仍為「ㄗㄢ」：奧、澳。「澳」讀音為「ㄠ」，去掉「水」部後，「奧」字仍為「ㄠ」：憂、優。「優」讀音為「一ㄡ」，去掉「人」部後，「憂」字仍為「一ㄡ」。

密碼，此合文運用減省法，先省去「密」的「山」字，剩餘的「宓」字將會從字型或讀音上能識別成「密」或「蜜」，再與「碼」字組合，故「宓」字會因為文字聯想或唸法的緣故，被解釋成「密」。

按讚，在此合文先運用減省法，省去「讚」的「言」字，則剩餘的「贊」字，無論是字型或讀音將會被解讀成「讚」、「瓚」、「欑」等字，再將「贊」和運用過置換法的「按」字做結合，故「贊」字會因為文字聯想或唸法的緣故，被解讀成「讚」。

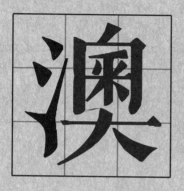 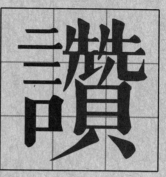

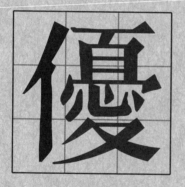

減省法通常使用在六書裡的形
聲字，因形聲字的法則與減省
法的規則相似。使用減省法須
注意省去某部分所剩下的字是
否帶有原字的意思或能代表原
字，同時還須注意字根運用到
其他部分是否為其他讀音。

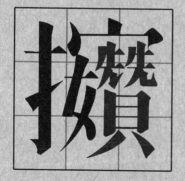 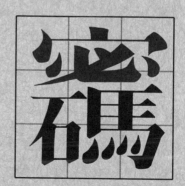

百話

話中字字有珠璣

合字文間

覍

義 字 注

ㄗㄞˋ ㄐㄧㄢˋ

再見

再，有重複的語意；見，是相互對看。再見的原意是希望能夠遇見。不過對現代人來說是一種離別時的回答，與他人分開時會說出口的話語。再見，同時會伴隨著搖晃的手勢，有時候會隨著與他人的親密關係程度而有所不同的表現。越是擁有緊密關係，形成再見的過程會越來越漫長，也因而會發展出「十八相送」的感人畫面。

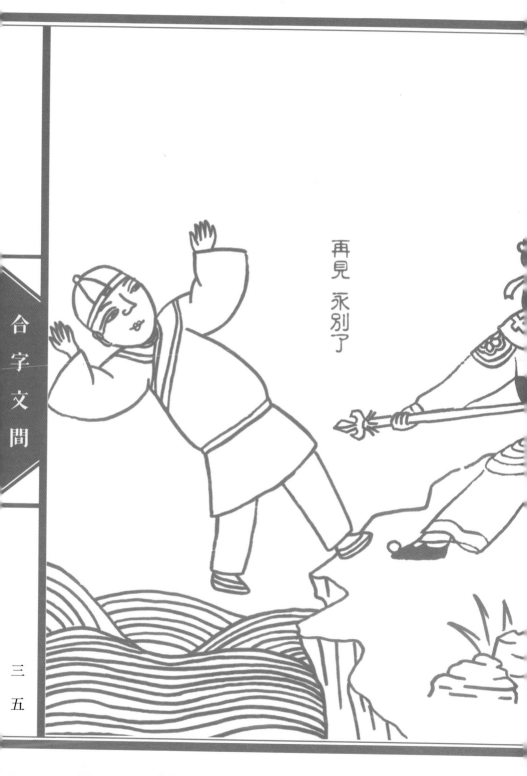

隨便

注字義

隨便

ㄙㄨㄟˊ ㄅㄧㄢˋ

原意為不受拘束，可自由自在。後來廣泛被老百姓所用，是一種開放式回答，無論問什麼問題，回答隨便是最安全同時也是最不負責任的答案。很多時候隨便背後的用意並不隨便，回答者其實早已有答案，卻礙於情面或是其他因素，而模稜兩可回答，希望能夠得到共識或是提問者的答覆。

尭

【注字義】

ㄑㄩˋ ㄙˇ

去死

顧名思義是個反義詞。在現代用語當中，是種曖昧或是親密關係極端的表現。

若是用於前者的曖昧，是一種撒嬌、甜蜜的互動。後者極為親密與曖昧為同一類別；關係若極差就成了一種詛咒的話語。了解該詞隸屬於哪種用法，可藉由說話者的動作、表情、語氣來加以觀察。

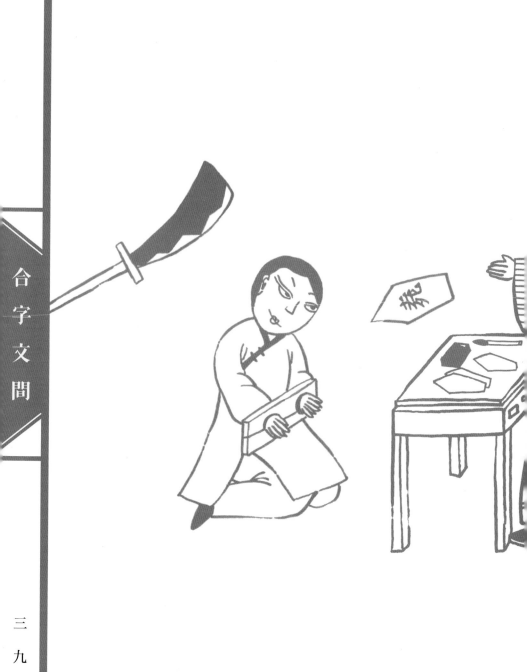

喉呀　真是不小心

子意冐

義字注

ㄅㄨ ㄏㄠˇ ㄧˋ ㄙ

不好意思

一、表示難為情，無法說出口的狀況下的產物。

二、是台灣人專屬的發語詞，讓外國人無法了解真正含意。無論做什麼事情，先把不好意思當作是第一句話的開頭，就能夠延續後面的回答。此單字相當於英文中的「EXCUSE ME」。

在台灣社會裡，不好意思不太算是一種真正的道歉，是一種在第一時間安慰他人的話術。

憨

注字義

動心

ㄉㄨㄥˋ ㄒㄧㄣ

受誘惑而動搖心志。孟子公孫丑上：「如此則動心否乎？孟子曰：『否，我四十不動心。』」

可以想像成心中小鹿亂撞的概念，當浪漫來襲的時候，也會心怦怦怦怦怦跳。

前方有帥哥

天　我動心了

拜

義字注

ㄅㄞˋ　ㄊㄨㄛ

拜託

託人辦事的敬詞，選舉期間也會常常聽到，「拜偷拜

偷」懇請支持。

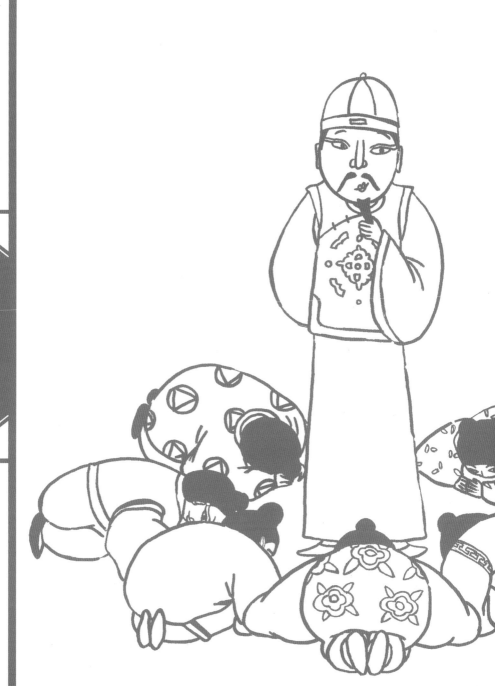

注　字　義

注音　ㄨㄟˊ　ㄏㄜˊ

為何

為，疑問的原因。何，疑問詞，有什麼和為什麼之意。等同於為什麼這個樣子。

妤

注 字 義

你好

ㄋㄧˇ ㄏㄠˇ

打招呼的敬語，作為一般對話的開場白。這也是最基本的中文單詞。通常一個人可以同時懂得說多種語言的「你好」，是一個表現自己國際化的好用詞。

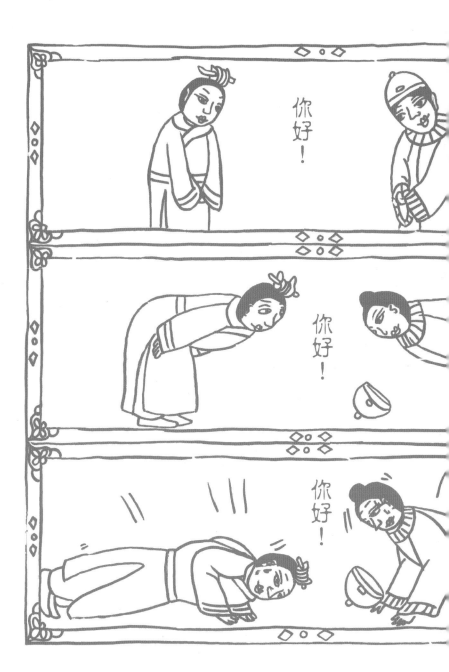

忉

義　字　注

切心

ㄑㄝ　ㄒㄧㄣ

取台語相近音。意指心像是被剖開一般，再也沒有任何希望，形容心死或者對人、事、物絕望，心灰意冷，不再抱持任何期待。

客滿

義 字 注

ㄎㄜˋ ㄇㄢˇ

客滿

大多數指的是店家生意興隆，整個店面都充斥著客人，滿到都要溢出來了。

廢

注字義

ㄙㄨㄚˋ
ㄈㄟˋ

耍廢

軟、爛、廢。

行為像廢材，就像是「擺爛」的意思。

燥

哥等的不是公車，是耐心。

注　字　義

煩躁
ㄈㄢˊ　ㄗㄠˋ

通常指在天氣炎熱、或是遭遇屋漏偏逢連夜雨悲慘時刻發生的情緒反應，伴隨著身體到處搔癢不斷，心情躁鬱等現象，若身邊的人出現此症狀請不要太靠近。

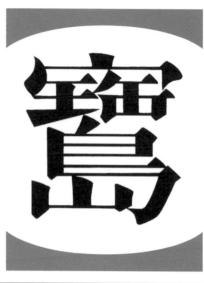

寶島

ㄅㄠˇ ㄉㄠˇ

寶島

又稱為臺灣，之所以稱為寶島是因十六世紀時葡萄牙人經過臺灣時讚嘆臺灣為福爾摩沙（美麗之島），至此美麗的臺灣就順理成章的成寶島了。

怎

義字注

ㄗㄣˇ ㄧㄤˋ

怎樣

一、詢問性質、狀態、方式、方法等。

二、泛指性質、狀況或方式。

媽

萌萌，站起來！

注字義

ㄌㄧˋ ㄇㄚˇ

立馬

一、騎在站立不動的馬上。

二、馬上，立刻的意思。

歹勢

ㄆㄞˋ　ㄙㄟˋ

發音為臺語，國語的意思是不好意思、對不起，有時候也會在害羞難為情的時候派上用場。這是臺語基本入門款的其中一種實用詞彙。

米邱　杯北

義字注

養眼

原本之意是保護眼睛增進視力的意思。在鑑賞界有用真品來鍛鍊好眼力之意。目前大眾文化將這用語轉化成看起來舒服且賞心悅目，帶給人視覺享受之意。

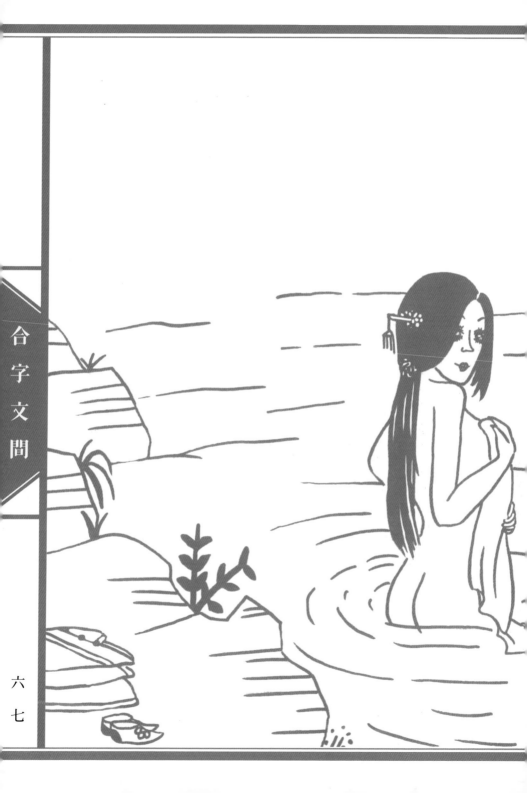

流

瀟灑走一回……
人不下流非君子，
不枉風流少年時，

注 字 義

ㄒㄧㄚˋ ㄌㄧㄡˊ

下流

原指河川下游，目前廣泛地用在引起性欲或繪聲繪
色地描述情色，指不知羞恥。

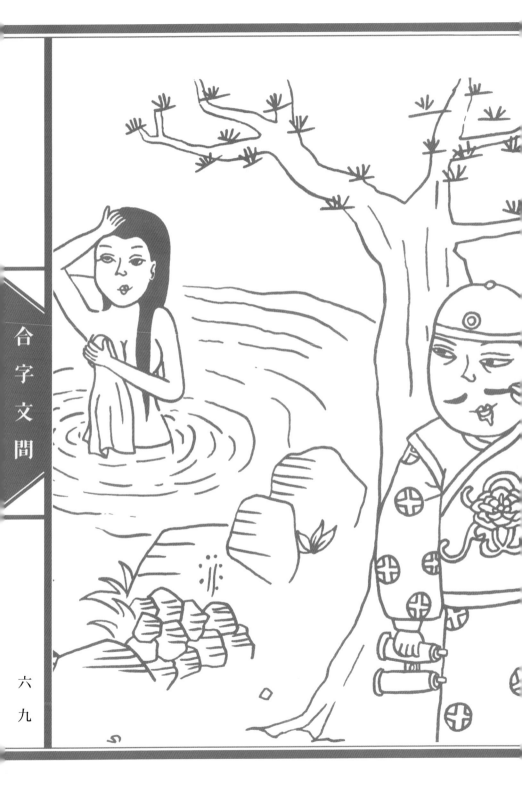

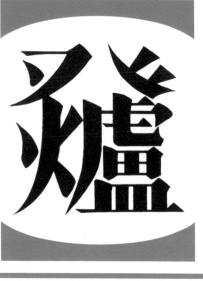

義字注

ㄈㄚ ㄌㄨˊ

發爐

原本是宗教方面的用詞，香爐突然爆燃，代表神明或是祖先有重大事情要交代。現在衍生詞有情緒爆發的意思。

擾

注 字 義

ㄖㄠˇ

勿擾

不打擾他人之意。

生子祕方

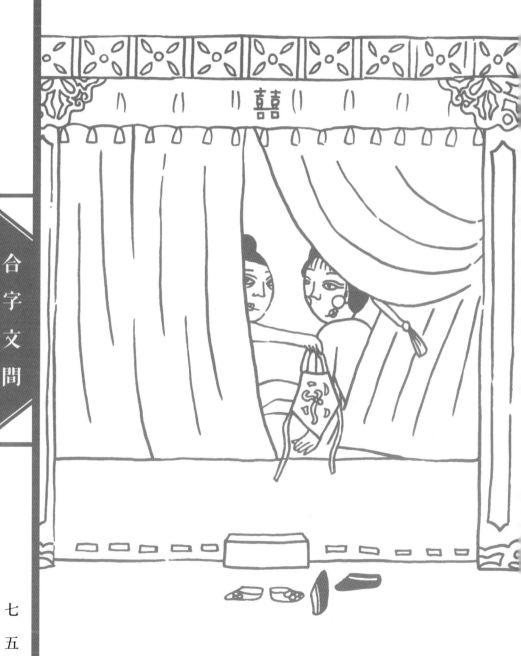

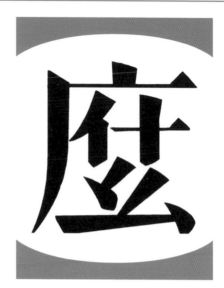

義 字 注

？　什麼　ㄕㄣˊ·ㄇㄜ

儍眼

汪！

注字義

ㄕㄚˇ ㄧㄢˇ

儍眼

因為某件事情令人十分意外，因而目瞪口呆，表示不可置信。

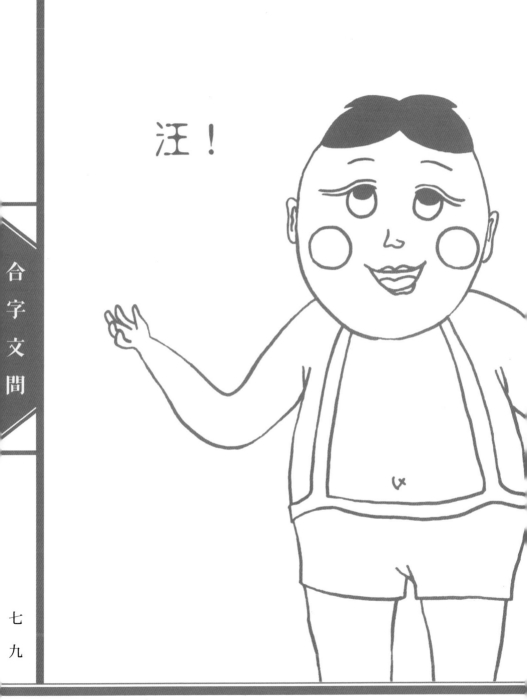

合字
文聞學
没視

啥咪

注 字 義

ㄒㄧㄚˊ ㄇㄧ

啥咪

為臺語發音，中文意思是「什麼？」帶有詫異，不可置信的意思。

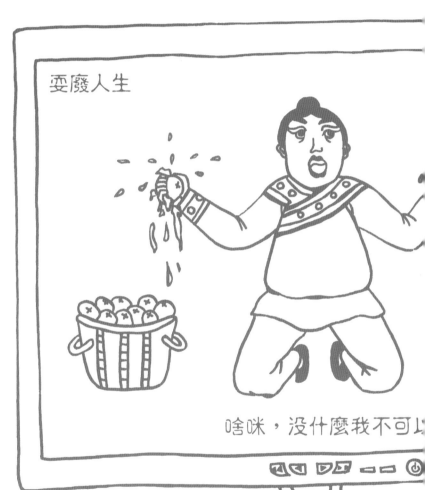

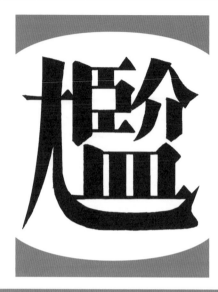

小菜鳥 LV.2

經理 LV.89

注字義

ㄍㄢ ㄍㄚˋ

尷尬

人類的正常情緒之一，有時用於讓人很難為情，情節嚴重者會傷人自尊心。

義字注

薑母鴨

ㄐㄧㄤ ㄇㄨˇ ㄧㄚ

源自於泉州，是福建的一道傳統小吃，能補氣血，
搭配鴨肉有滋陰降火的功效，溫而不燥，滋而不膩，
適合秋冬食用。夏天吃太補，注意流鼻血，請小心。

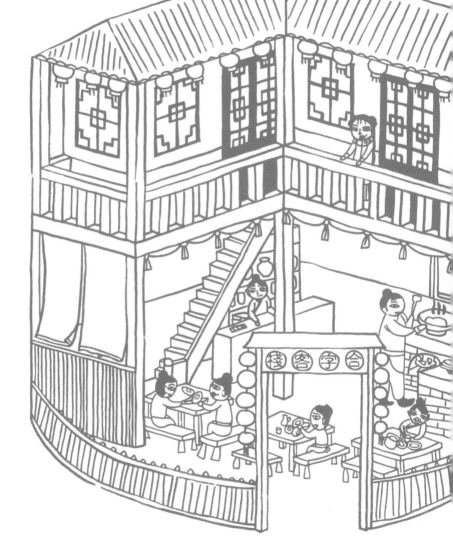

劇

注 字 義

ㄅㄟ ㄐㄩˋ

悲劇

遭遇到不幸的事情，網路上也有人會用「杯具」來表示。

嘲

兄是再造文字
而已嘛～

啊不就好棒棒

注字義

自嘲

ㄗˋ ㄔㄠˊ

宋代陸游在〈自嘲解嘲〉詩：「世變真難料，吾痴指自嘲」。表示對自我嘲笑、自我解嘲的意思。

翻眼

注 字 義

ㄈㄢ ㄅㄞˊ 一ㄢˇ

翻白眼

一種人類情感的表達動作。表示厭惡的時候，會做
出主動性的翻眼動作，不過翻白眼偶爾也代表心中
不滿或是存在著否定的意味。

青眼の白龍

【龍族】
以高攻擊力著稱的傳說之龍。
任何對手都能粉碎，其破壞力
不可估量。

攻擊力 3000
防守力 2500

網語

網路乃稷下學宮

語不驚人死不休

合字文間

注字義

ㄔㄨㄞ ㄍㄨㄥ

踹共

原自於ＰＴＴ，為臺語的「出來講」的諧音，有要對方出來講、出來面對、出來單挑的意思，這個詞的由來是有位網民被「酸」是中華大學的，他就嗆出：「怎樣啦，中華大學又怎樣啦，不爽踹共啦。」一開始大家還不大懂這是什麼意思，後來才逐漸理解過來。因為這個用法很有趣又簡潔有力，很快就變成新的流行語。

啾咪

注字義

啾咪

ㄐㄧㄡ ㄇㄧ

PTT有一位女性鄉民，她對自己的長相很有自信，認為自己長得像日本明星松嶋菜菜子，且不吝公布自己的照片，但照片卻被大部分的鄉民認為很像鯰魚，因此得到鯰姐的綽號。該網民當時很喜歡在文章裡用啾咪做為可愛的表示，在PPT蔚為流行。目前作為裝可愛討人喜愛的一種動作，或是口吻。

義字注

已讀

ㄧˇ　ㄉㄨˊ

「已讀」這詞最早在手機通訊軟體 LINE 上出現，已讀功能最方便的就是能夠知道對方已經讀過你發的訊息，因此延伸出「已讀不回」和「不讀不回」二詞。而後，Facebook 也跟進，甚至還出現幾點幾分已讀的貼心功能。雖然是個相當令人困擾的功能，但聽說目前已有可以把已讀給取消的新功能……

讀未

姊 什麼都沒看見

注字義

ㄨㄟˋ ㄉㄨˊ

未讀

在通訊軟體上，訊息尚未被看見稱之為未讀，不過有時候是故意忽略造成的。

注 字 義

天龍人

ㄊㄧㄢ ㄌㄨㄥˊ ㄖㄣˊ

「天龍人」出自於漫畫《航海王》裡，特徵是依出生血統而能享有特權，進而仗勢欺人，還能被公權力保護的人。因某次ＰＴＴ八卦板討論「郭冠英事件」，網民也開始大量使用這個名詞，甚至用此名詞來諷刺享有極大資源、卻不了解城鄉差距的極少數台北市民。

一〇二

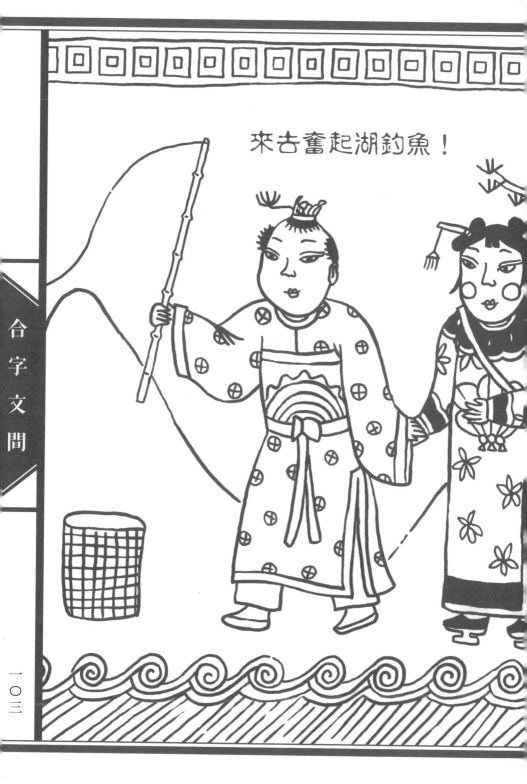

來去奮起湖釣魚！

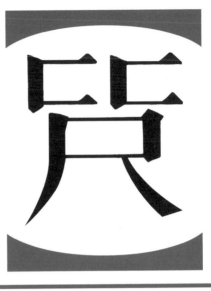

覠

注 字 義

ㄈㄈㄔ

ㄈㄈ尺

CCR，全名為 Cross Cultural Romance，指的是不同文化間的戀愛，過去通稱為異國戀。隨著全球化，盛行於東亞地區，例如韓國、日本、台灣、中國、香港。

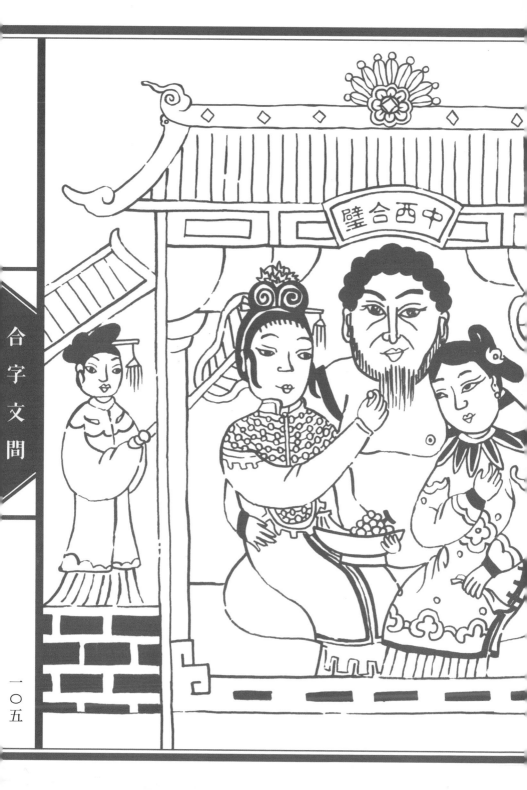

合字文間

中西合璧

一〇五

攵婁

義　字　注

發摟

ㄈㄚ ㄌㄡˋ

許多網路紅人。

站上的動態。是一種現代社交行為，也因如此造就了

源自於英文單字follow，指的是跟隨關注某人社群網

萁

注 字 義

ㄐㄧ ㄧㄡˇ

基友

原指男同性戀之間的關係，目前網路往往將基友一詞引申為感情很好的兩個人或幾個人之間的互稱，所以只要是好朋友之間，均可叫做基友，調侃意味頗重。

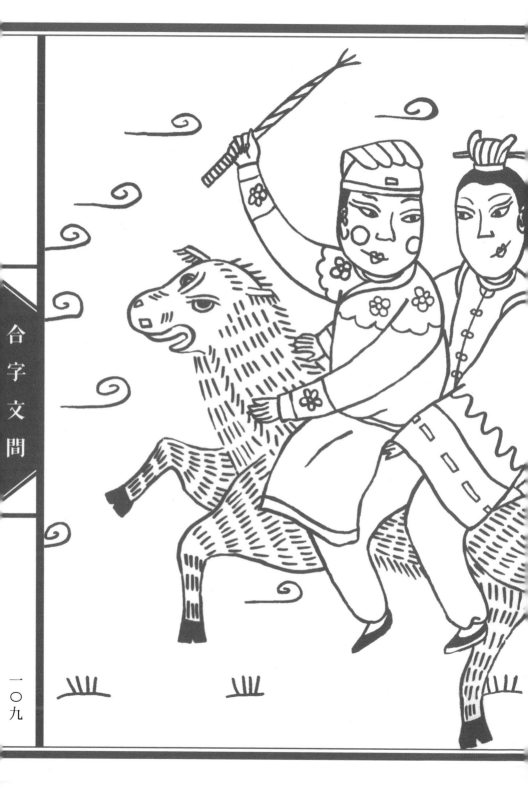

㞎

注字義

ㄒㄧㄠˇ ㄑㄩㄝˋ ㄒㄧㄥˋ

小確幸

意思是微小而確實的幸福，出自村上春樹書中的一段話。想要在日常生活當中找到自己的小確幸，多少需要點個人規範。有時候會被用作為揶揄使用，原因是有些人對小確幸有盲目的追求與特別的執著。

一一〇

整個城市

都是我的小確幸

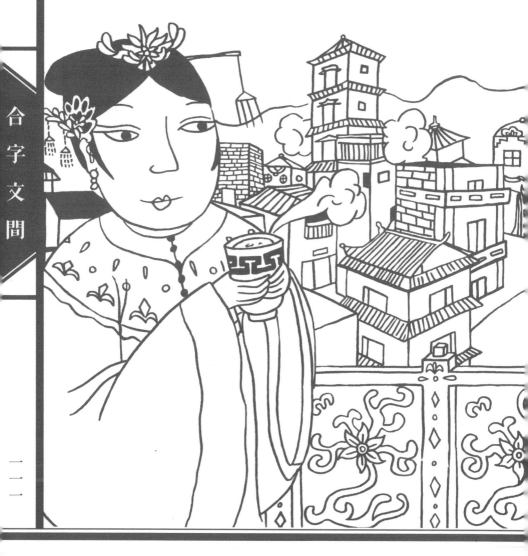

姼

注字義

ㄋ
ㄋ

安安

因為不知道對方會幾點看到網路用語，而從「早安、午安、晚安」延伸成「安安」，同時也是個裝可愛的網路用語。

小女今年二八
就住在你心裡啊^_^

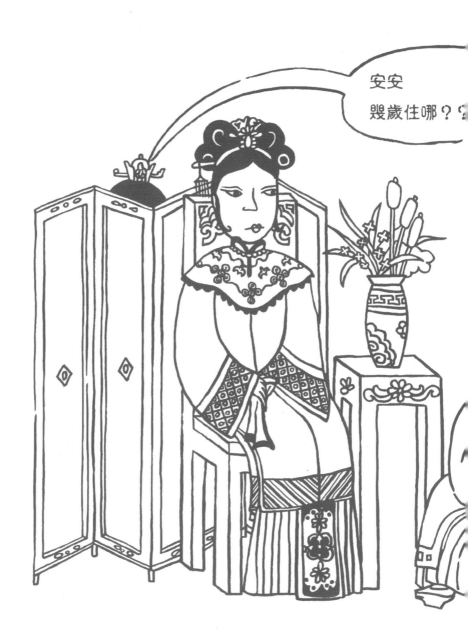

歃

注字義

ㄍㄠ ㄈㄨˋ ㄕㄨㄞˋ

高富帥

形容男人在財富、外貌、身材完美無缺，能夠吸引排山倒海的女性（或是男性）青睞。

擽贊

義字注

按讚

ㄢˋ ㄗㄢˋ

在臉書上面，如果有人發文表示贊同或是已讀就會按一個大拇指的圖形，而那個圖就是個「讚」。

網語

一一六

讚

注字義

ㄗ　一
ㄢ　ㄡ
ˋ　ˇ

讚友

通常用在臉書，能夠在自己的動態或回文按讚、關注
自己的人稱之讚友。

粉

注字義

ㄏㄨˋ ㄈㄣˇ

互粉

最早來自於微博，互相成為對方粉絲互相關注之意。透過這樣的形式可以大量產生粉絲，目前已經慢慢滲入 instagram 了。

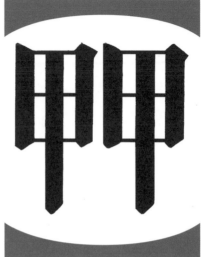

義 字 注

ㄐㄧㄚˇㄐㄧㄚˇ

甲甲

PTT 的常用詞語，意指男同性戀者。由於男同性戀的英語 gay，其音與台語的「假」相同，因此延伸為「甲」，而且站上的男同性戀版也被稱作為「甲版」，是個廣泛使用的代名詞。

灑花

注字義

ㄙㄚˇ ㄏㄨㄚ

灑花

當有值得慶祝、開心的時刻，就需要灑花來慶祝。

【頭香】

注字義

ㄊㄡˊ ㄒㄧㄤ

頭香

原本是民間傳統宗教習俗，在新年時搶彩頭討吉利，各寺廟在新年首開廟門，搶在香爐插上的第一炷香稱為「頭香」。後來在網路變成網路回文的第一個回文就是「頭香」。

~ >＜

網語

誷

注字義

ㄊㄠˇ ㄆㄞ

討拍

在網路上發動態或是私訊與他人訴說苦痛，希望獲得他人共鳴，尋求心靈上的慰藉。就像在現實生活當中訴苦，他人會拍拍其背，給予安慰。

動態消息
收信匣
活動

社團
周公泡茶堂
紅樓夢郊遊
桃花源夢天地
仙境傳説
李輕照嘿嘿嘿
南門大街案首

蘇曉昧
我覺得我好醜

 七拾八個讚・留言・分享

 想自由 好巧喔！我也這麼

 没人愛 +1

 李太白 同意+1

狼角色 +1～心有靈犀

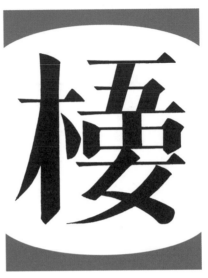

棲

【注字義】

ㄨˇ ㄌㄡˊ

五樓

五樓的原意是第五個推文的人，為何會成為大家關注的目標有幾種說法，無法確定哪種為正確。也許是PTT剛開始開放推文時，第五個推文的人，都表現得最為專業中肯，因此久而久之大家就非常期待五樓的推文了。

吃素救地球啦！

五樓吃地球淋醬油

推三樓！！

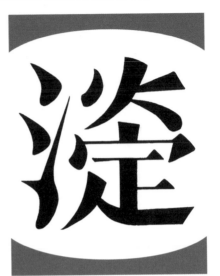

義字注

淡定

ㄉㄢˋ ㄉㄧㄥˋ

源自於一篇網友描述他看見的一場情侶吵架內容，女性十分激動的向男性潑水，該網友在文中大量使用淡定的表情符號來詮釋那位男性，因此「淡定」其實是出自於「淡定紅茶」一詞，勸他人冷靜的時候，可以使用這一詞。

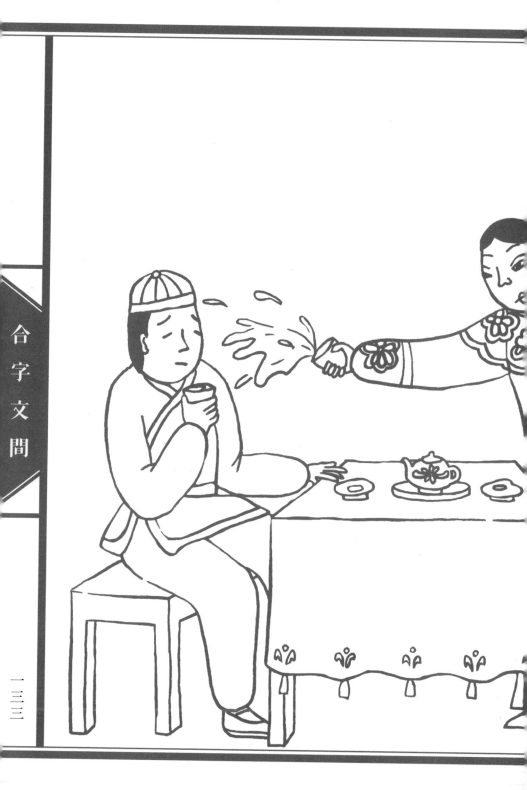

菜

天意欲尋一枝春

注字義

ㄊㄧㄢ ㄘㄞˋ

天菜

每個人心目中理想型的最高境界，極品中的極品，蔬菜中的貴族，可遇不可求。

單身者遇到千萬要把握！

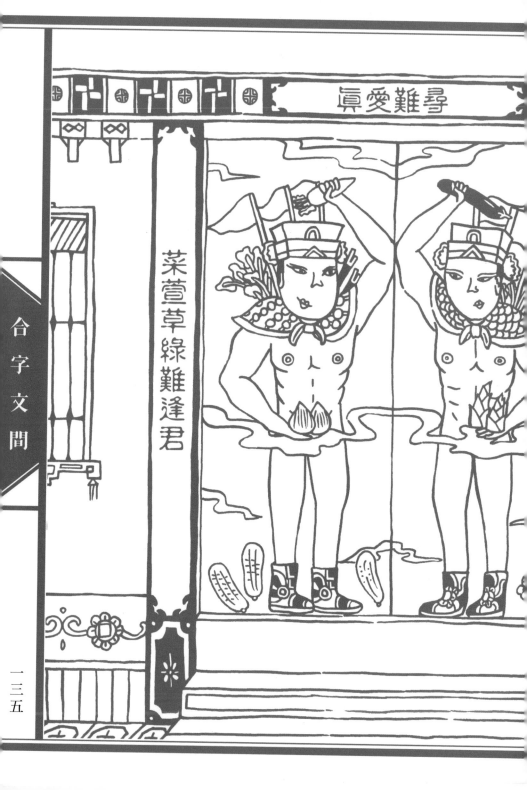

真愛難尋

菜萱草綠難逢君

【注】ㄨㄣˊ ㄑㄧㄥ

【字】文青

【義】文藝青年，在迷惑中找認同，不跟隨主流、喜歡獨特的東西。

文青有三寶：LOMO、黑框眼鏡、不打薄。

文青就是要留白，年輕不要留白。

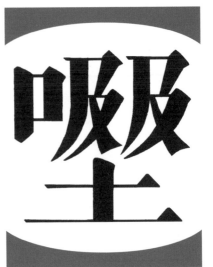

吸土

注字義

ㄒㄧ ㄒㄧ ㄊㄨˇ

吸吸吐

原本是跑步調整呼吸的節奏，後來延伸為安慰他人不要緊張衝動的意思。

潹

義字注

涙奔

ㄌㄟˋ ㄅㄣ

一種浮誇的反應，原本是在少女漫畫中會看到的場景，流著淚奔跑著。使用這個詞彙讓人更加能夠融入並身歷其境。

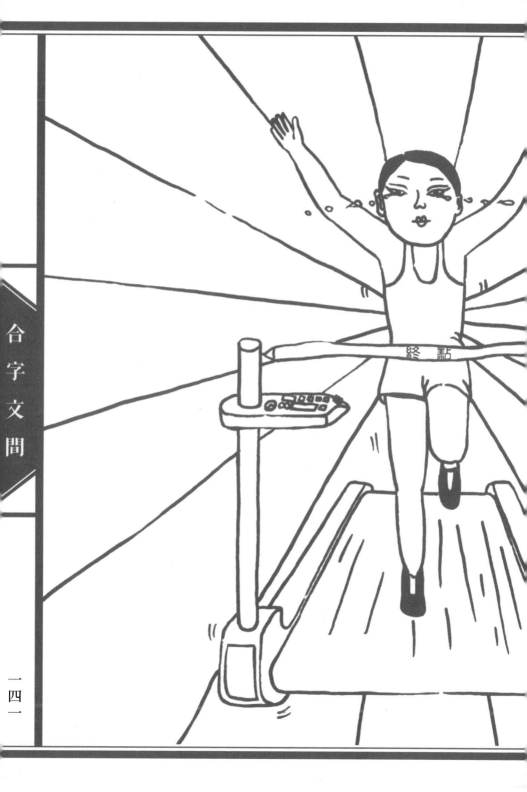

終點

這個我要問一下我媽媽

寶

注字義

ㄇㄚ ㄅㄠˇ

媽寶

凡事以媽媽當作宇宙萬物的中心，人生的康莊大道以母親為最高原則。

醱

義字注

ㄙㄨㄢ ㄇㄧㄣˊ

酸民

此新人類物種多出現在不用負責任的網路上。最早
出現於佛洛伊德文章中〈防禦性神經精神病〉其中
二十八種心理防衛機制，酸民屬於其中一種，藉由
一種心靈層面的轉移來發洩自身的不安定、增加自
我肯定的一種人。

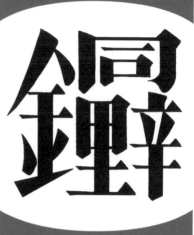

鍆鋰鋅

注字義

ㄊㄨㄥˊ ㄌㄧˇ ㄒㄧㄣ

銅鋰鋅

同理心的諧音字，自從二〇一五年六月二十七號八仙樂園派對粉塵爆炸事故之後，大量在ＰＴＴ上面出現。起初網友對於塵爆家屬某些作為有所批評，另一派的網友會以「沒同理心」來回應，後來就引起一股風潮，以強調反諷之意。

3　　鋰	12　　鎂	29　　銅	3　　鋰
Li	Mg	Cu	Li
6.941	24.31	63.55	6.941

壁

注字義

ㄅㄧˋ ㄉㄨㄥ

壁咚

主要出現在少女漫畫和動畫情節當中，大多以男生拍著牆壁咚一聲，然後趁機跟嬌羞的女方表白。

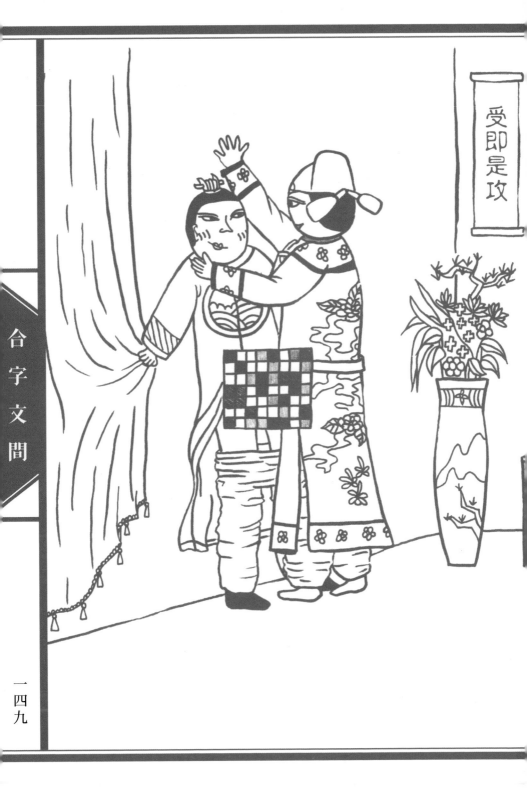

合字文間

穩定的收入

注 字 義

暖男

ㄋㄨㄢˇ ㄋㄢˊ

如同燦爛的陽光使人有種安心溫暖感的男子，大多數愛家、願意付出、能夠體恤他人。比起強調外表帥氣，暖男更強調內在，任勞任怨，是新一代女生多數夢寐以求的對象。

溫暖如陽光的清新男子

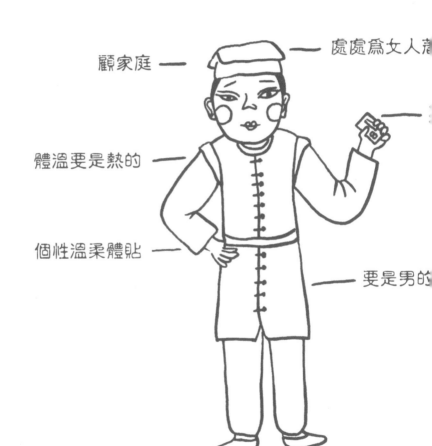

顧家庭 ——

—— 處處爲女人著

體溫要是熱的 ——

個性溫柔體貼 ——

—— 要是男的

暖

注字義

ㄋㄨㄢˇ
ㄑㄩˇ

取暖

內心希望他人能夠安慰自己，撫慰自己情緒的一種行為。

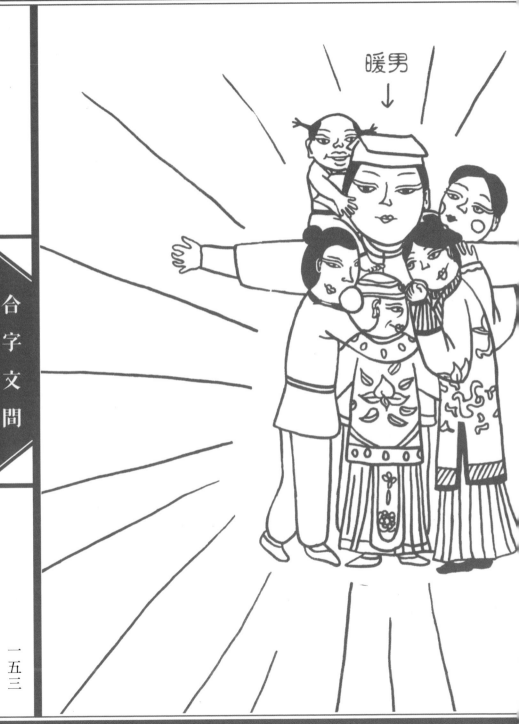

暖男
↓

義字注

放閃

ㄈㄤˋ ㄕㄢˇ

閃，形容情侶之間互動之親密，對於單身的人們如同投了一顆閃光彈讓人刺眼。而放閃就是一種動詞，將互動行為公開，使周遭人羨慕嫉妒，時而有恨。

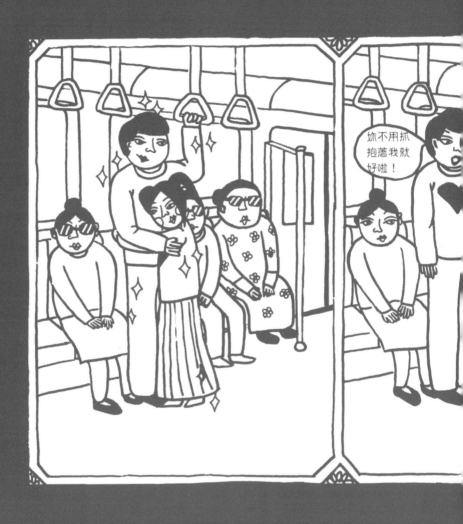

合
字
文
間

【覀斯】

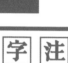

義　字　注

ㄒㄧ　ㄙ

西斯

來自於ＰＰＴ版上網路用語，英文全名是 sex，通常在板上討論男女性愛之事。

慾女心經

須得二人同練，互為輔助。

練功時曇空曠無人之處，全身衣服敞開而修習，

使得熱氣立時發散，無片刻阻滯，

否則轉而鬱積體內，小則重病，大則喪身。

佾娙好

抱賢處理

好

注字義

人帥真好

ㄖㄣˊ ㄕㄨㄞˋ ㄓㄣ ㄏㄠˇ

「人帥真好，人醜吃草或是人醜性騷擾。」

這是全句對聯，是一整組的 ＰＴＴ 常見用語，帶有

點酸的口氣，來表達外貌的確會影響同樣一件事的

不同態度。

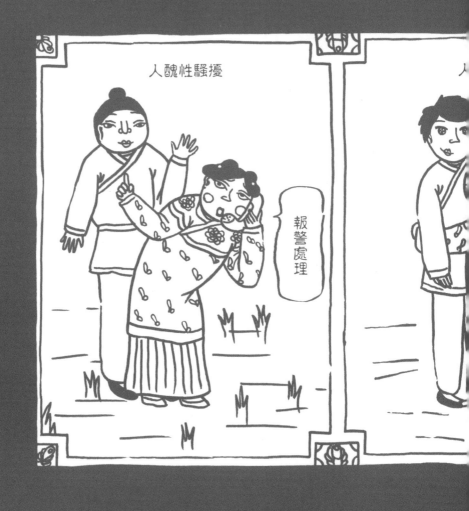

鮮肉

注字義

ㄒㄧㄢ ㄒㄧㄢ ㄖㄡˇ

小鮮肉

年紀約十六至二十八歲之間，個性純良，感情經歷單純沒有太多的戀愛經驗，重要是有一臉燦爛陽光笑容，和精實不誇張的好身材。

他們有個三大特質：年輕、精壯、帥。

好可愛呀！可以摸嗎？

氣

義字注

集氣

ㄐㄧ ㄑㄧ

在網路上一種貼文的形式，目的在於在發文的過程中藉由多位網友幫忙達成事情或是祈福。經過考察可能來自於《七龍珠》漫畫中，眾人集合自己的氣完成元氣彈的劇情。

有屁同響　有氣同放

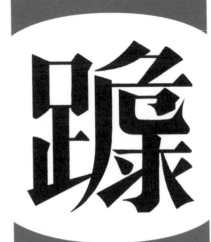

跪

義字注

跪求

ㄍㄨㄟˋ ㄑㄧㄡˊ

跪是一種表示尊崇、感謝的動作，延伸到後來成為求助者以低姿態尋求他人幫助。

宗痛

一六四

祐

注字義

ㄊㄧㄢ ㄧㄡ

天佑

祈求上天保佑，主要使用在天佑＋臺灣上面＝祈求上天保佑臺灣度過難關。不過盡量不要出現這種字比較好，這樣代表臺灣有不好的事情發生了。

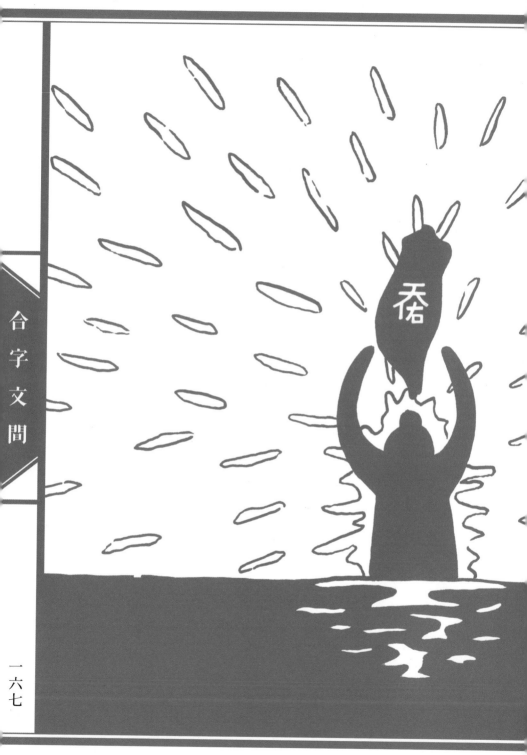

賀詞

賀人添喜祝福星

詞喻橫生真福氣

合字文間

遰作

注字義

ㄊㄧㄢ ㄗㄨㄛˋ ㄓ ㄏㄜˊ

天作之合

多用為新婚賀詞，形容兩個人非常適合，兩人的婚姻就像是天意撮合似地。

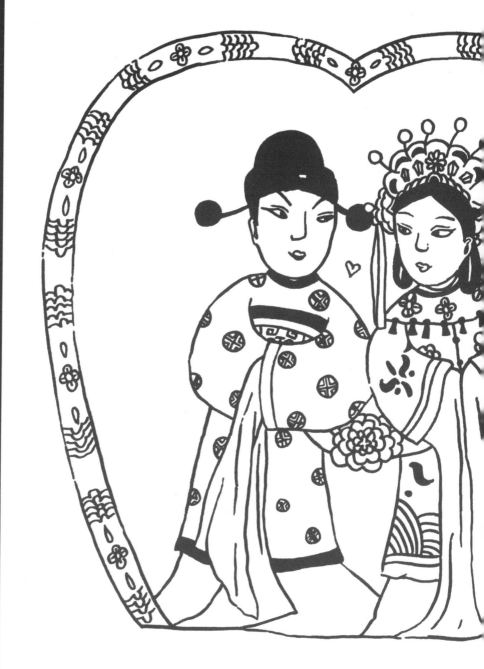

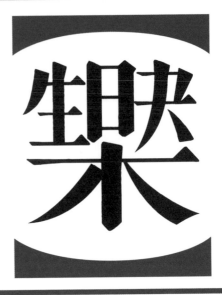

樂

注字義

ㄕㄥˋ ㄖˋ ㄎㄨㄞˋ ㄌㄜˋ

生日快樂

出生之日，亦指每年滿周歲的那一天。「生日快樂」通常用於慶祝人當天生日，對壽星道賀的賀詞。

吉語

彌月

注 **字** **義**

ㄇㄧˊ ㄩㄝˋ ㄓ ㄒㄧˇ

彌月之喜

「彌月」與月亮的滿月同意，後指新生兒出生滿一個月。「彌月之喜」指祝賀生子滿月，伴隨著一些滿月的禮品存在。

有你好

注字義

ㄧㄡˇ ㄋㄧˇ ㄓㄣ ㄏㄠˇ

有你真好

指有人在身旁陪伴你、幫助你，使你順利快樂，「有你真好」是對他人表達感謝的一句溫馨賀詞，能溫暖對方的心。

兄弟情深

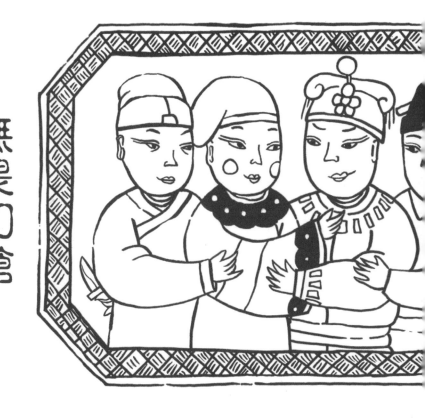

無畏刀槍

弄璋

注字義

弄璋之喜

ㄋㄨㄥˋ ㄓㄤ ㄓ ㄒㄧˇ

用於祝賀人生了男孩。弄璋最早出現在《詩經》：「乃生男子，載寢之床，載衣之裳，載弄之璋。其泣喤喤，朱芾斯皇，室家君王」，「璋」是美好的玉石。如果生了男孩，就讓他睡在床上，穿上衣裳，給他貴重的玉器玩耍。他的哭聲若是宏亮，將來則必有成就，期望他能成大官或繼承家業。

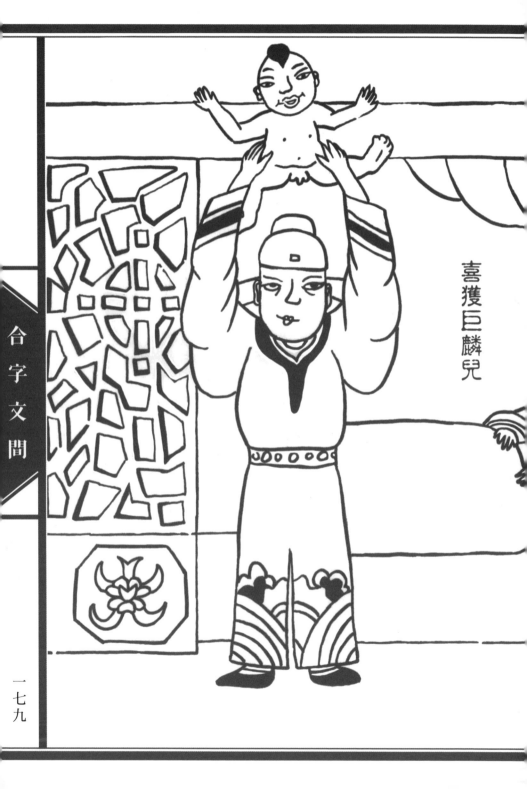

注字義

弄瓦之喜

ㄋㄨㄥˋ ㄨㄚˇ ㄓ ㄒㄧˇ

用於祝賀人生了女孩。弄瓦最早出現在《詩經》：

「乃生女子，載寢之地，載衣之裼，載弄之瓦。無非無儀，唯酒食是議，無父母詒罹」，若生下女孩，就讓她睡地上，用被褥包裹，拿陶製的紡縛給她玩，期望她將來能夠善良順從，做事不逾越規矩，專心操持家務，不讓父母擔憂。古人拿「瓦」給小女孩玩，希望長大後能勝任女紅。

注　字　義

君子好逑

ㄐㄩㄣ　ㄗˇ　ㄏㄠˇ　ㄑㄧㄡˊ

美麗善良的姑娘，是男孩心目中的良偶。出自《詩經》：「關關雎鳩，在河之洲。窈窕淑女，君子好逑。」指內外在皆美的女子，和賢德兼備的君子實在是一對很好的配偶。

孌鳳和

注字義

ㄌㄨㄢˊ ㄈㄥˋ ㄏㄜˊ ㄇㄧㄥˊ

孌鳳和鳴

多用於祝人新婚。比喻夫妻相親相愛，婚姻美滿，感情和諧。出自《左傳》：「吉。是謂鳳凰於飛，和鳴鏘鏘。」

賀詞

一八四

寢

賀　詞

注字義

ㄧˊ　ㄕˋ　ㄧˊ　ㄐㄧㄚ

宜室宜家

形容家庭和順，夫妻和睦。

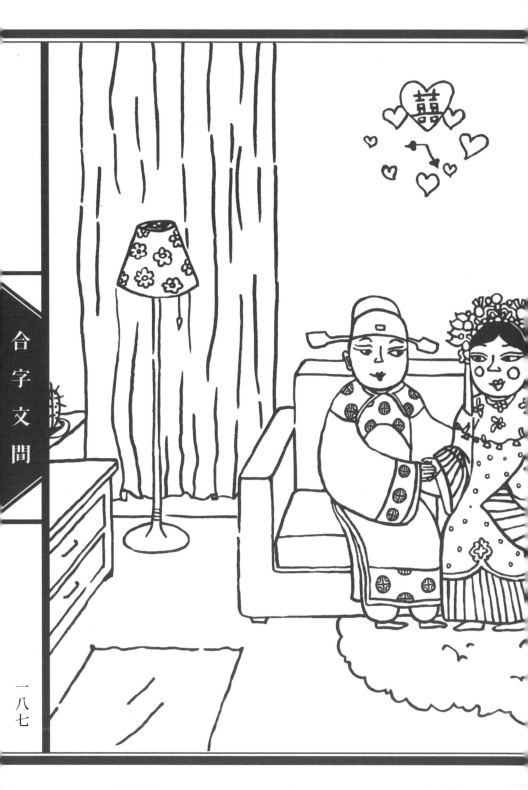

婚囍年子

賀詞

義 字 注

百年好合

夫妻永遠和好之意。百年指的是人生百年，好合就是好好的在一起，不離不棄。祝賀夫妻能夠一直相愛互相扶持的詞。

囍

| 注 | 字 | 義 |

ㄍㄨㄥ ㄒㄧˇ

恭囍

廣義的賀人喜事之詞。

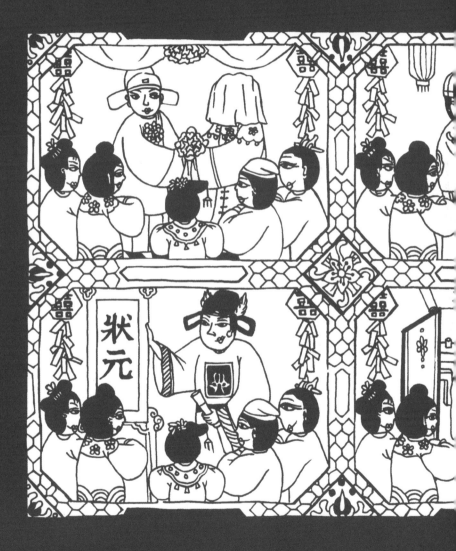

濺

注字義

ㄩˋ ㄕㄨㄟˇ ㄗㄜˊ ㄈㄚ

遇水則發

風水觀念中，山管人，水管財。所以遇水則發，是指面水背山；反之，不遇水則背水面山，阻礙重重。後來形容人被水淋濕後就有好運，通常用來安慰他人在困境中不要太喪志，和否極泰來有差不多的意思。

趴

考生已死
有事燒紙

注字義

ㄡ ㄆㄚ

歐趴

取自英語「All Pass」的諧音。通常用於擁有學分制的高中、大學的考試以及學期成績上。祝賀人每項科目都能順利過關，不被當掉。

囍

注字義

ㄨㄣˊ ㄉㄧㄥˋ ㄓ ㄒㄧˇ

文定之喜

指訂婚。傳統上結婚分為提親、訂親、成親。

【〇】

注 字 義

ㄕㄡˋ ㄧˋ ㄌㄧㄤˊ ㄉㄨㄛ

受益良多

從他人身上獲得了許多良好的經驗，通常指的是概念上的收穫，例如知識及價值觀。

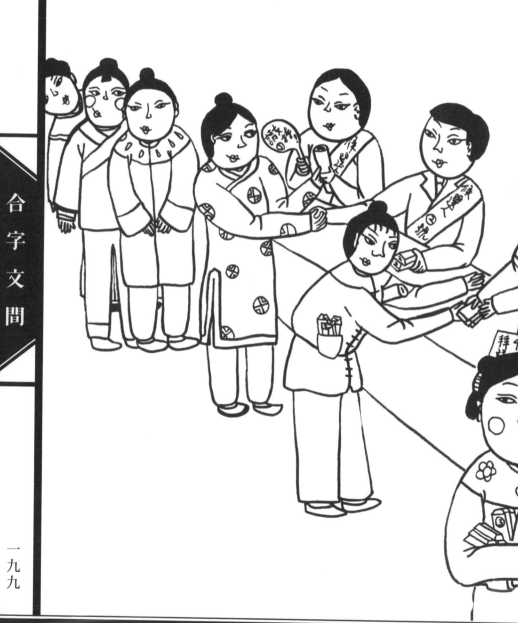

合格

注 字 義

合格

符合標準，用現代人的用語就是ＯＫ或是ＰＡＳＳ。

羊氣羊

【注】【字】【義】

ㄒㄧ̌ ㄑㄧ̀ ㄧㄤ́ ㄧㄤ́

喜氣洋洋

新年祝賀詞，可限定於羊年時使用。原字為：喜氣洋洋，充滿歡喜的神色或氣氛。

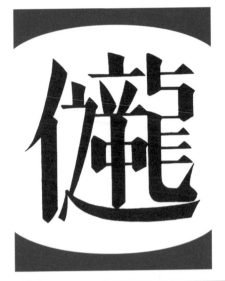

注字義

ㄌㄨㄥˊ　ㄓㄨㄥ　ㄓ　ㄖㄣˊ

人中之龍

人中豪傑，比喻出類拔萃的人。

【找找看】龍龍在哪裡？

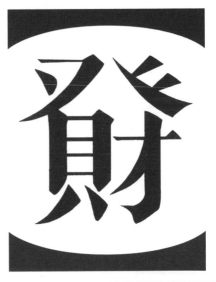

財

注字

ㄈㄚ ㄘㄞˊ

發財

義

祝賀他人獲得大量的錢財，致富升官。常使用在新年祝賀的場合。

天相

鳳眼視野寬

鼻頭豐滿富貴

命長厚唇

注字義

ㄐㄧ ㄖㄣˊ ㄊㄧㄢ ㄒㄧㄤˋ

吉人天相

指善良的人自然而然就會得到老天爺的幫助。多用作對別人患病或遇到困難、不幸之事時的安慰話。

眉毛粗省眉筆

耳垂厚錢財多

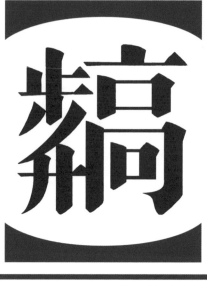

縞

注 字 義

ㄅㄨˋ ㄅㄨˋ ㄍㄠ ㄕㄥ

步步高升

出自《二十年目睹之怪現象》第八十八回：「並且事成之後，大人步步高升，扶搖直上，還望大人栽培呢！」表示職位不斷上升。

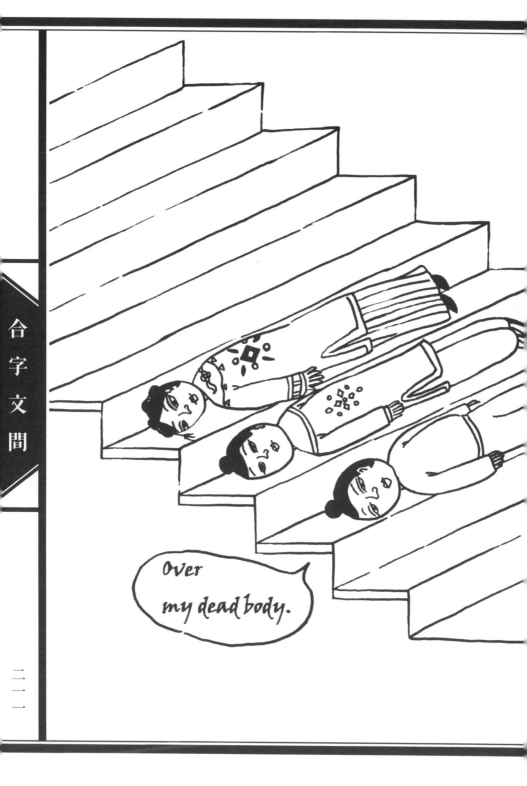

時事

時時察顏天下事

事理了名耳目清

合 字
文 間

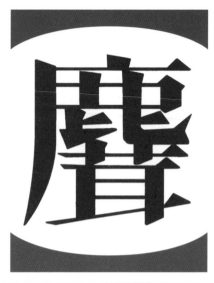

麈

注字義

ㄓㄨˇ ㄇㄟˊ

鹿茸

在二○一四年三月十四日，該年總統上午接見獅子會幹部時，提及兩岸服貿協議卡在立院，他以台紐經濟合作協議為例，強調去年十二月生效後台紐貿易額大增，卻在討論過程中說出：「紐西蘭還出一種很有名的東西叫鹿茸，鹿耳朵裡面的毛。」

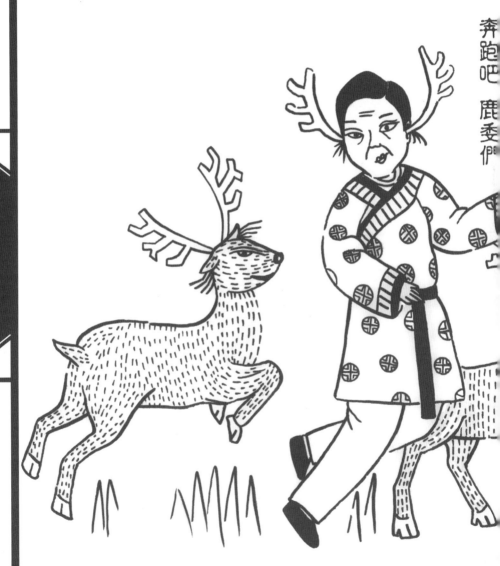

合字文間

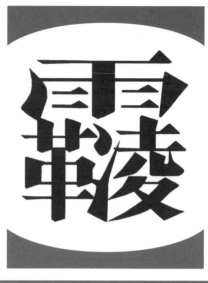

霸凌

注字義

ㄅㄚˋ ㄌㄧㄥˊ

霸凌

是指人與人之間權力不平等的欺凌，長期存在於社會中，音譯為「bully」一詞，指恃強欺弱者、惡霸，中文音譯同時也兼具了其意義。霸凌是一種有意圖的攻擊性行為，通常會發生在力量（生理力量、社交力量等）不對等的學生之間。

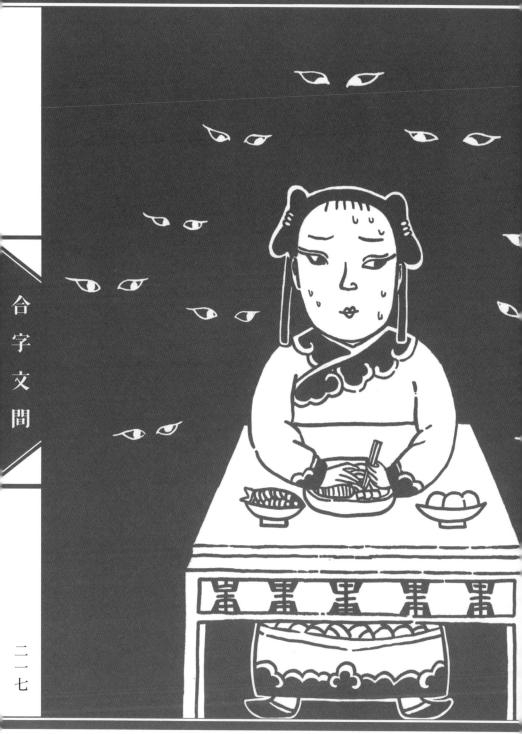

餃

公子 請吃餅

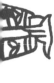

【注】【字】【義】

ㄕ ˊ ㄢ

食安

為食品的安全，由於長期連續爆發食品安全問題，雖然政府查出不肖業者，但卻沒有其他舉動，而直接將問題丟給食品業者自己去面對，不僅造成民眾人心惶惶，相關業者商譽及營運也接連受到影響。這一起又一起事件，讓民眾對政府把關食安完全失去信心。

醫美

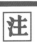

注字義

注 ㄧ ㄇㄟˇ

字 醫美

義 近年來，醫學美容形成一個大風潮。愛美人士紛紛進場維修，許多醫美糾紛也因此而生。

WE ARE FAMILY.

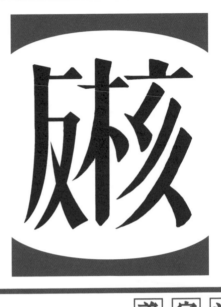

反核

注字義

反核
ㄈㄢˇ ㄏㄜˊ

在福島核災之後，大部分國家都已經把核能當作「瘟疫」來對待，核電不僅在發生核災時會不斷放出令人類致癌的輻射物質，污染大氣、海洋、土壤，毒害生物以及人類食材，即使沒發生核災，也有燃料棒廢料的處理問題，台灣已經擁抱著近五千噸劇毒的燃料棒廢料，以及中低階核廢料近五十萬桶。目前是個值得討論的議題。

臺

注 字 義

ㄞˋ ㄊㄞˊ

愛臺

意指愛臺灣，愛我們的出生地臺灣，是本土精神
的代名詞。

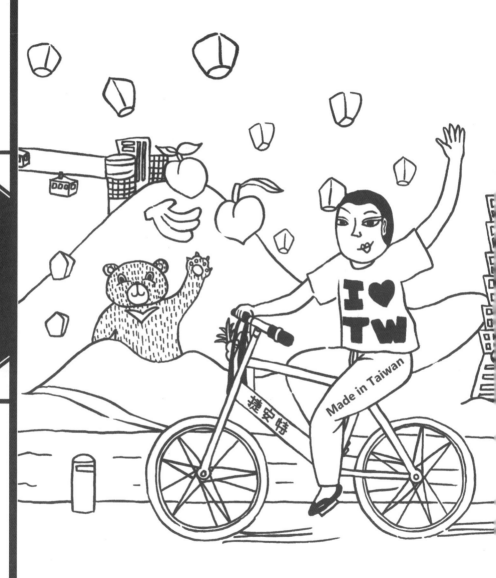

注字義

ㄈㄨˋ ㄦˋ ㄉㄞˋ

富二代

富二代，古稱二世祖、紈絝子弟，在中國地區指的是20世紀80年代出生、繼承的家產頗豐，屬於改革開放以來民營企業家富一代的子女，以繼承家產擁有巨額財富而知名。但富二代並不僅僅限於中國地區。該名詞最早見於香港鳳凰衛視節目《魯豫有約》。

注字義

巢運

ㄔㄠˊ ㄩㄣˋ

巢運，於二〇一四年發起的台灣社會運動，主要抗議高房價，由社會住宅推動聯盟發起，專業者都是改革組，秘書長彭揚凱擔任總召集人。當天集結許多人在帝寶前馬路上睡一晚，應該可以算是另類的「來去鄉下住一晚」。

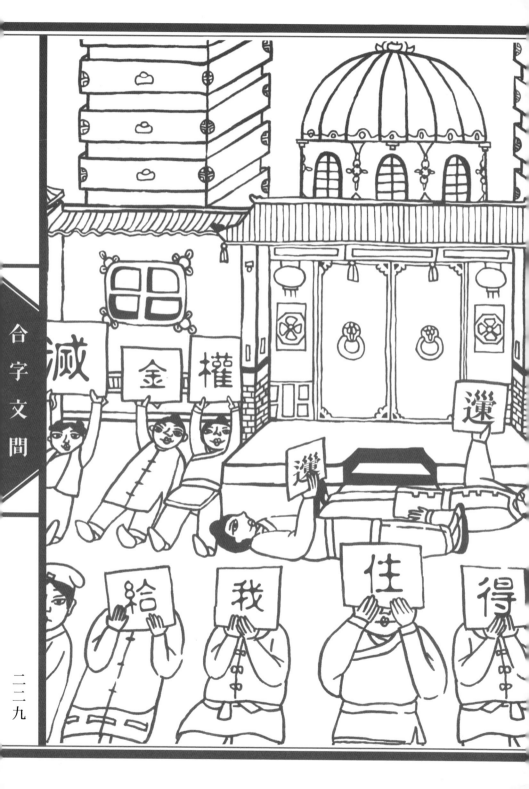

注字義

ㄞˋ ㄉㄧˋ ㄑㄧㄡˊ

愛地球

生為地球人，要愛護自己愛護環境，要環保愛地球，從自身做起。

哥倆好

注 字 義

ㄅㄨㄛ ㄩㄢˊ ㄔㄥˊ ㄐㄧㄚ

多元成家

傳統要組成家庭，必須要是姻親關係，另外就是血緣關係，也就是兄弟姊妹。多元成家的意思是讓家的定義變得更寬廣，並不是只有異性夫妻住在一起或有血緣的人一起才是家，家應該是跟承認是家人的人共同生活的地方，這是家的另外一種定義。因此多元成家方案就是希望法律可以保障各式各樣的家庭，讓這些家庭都可以受到法律保障。

時事

二二七

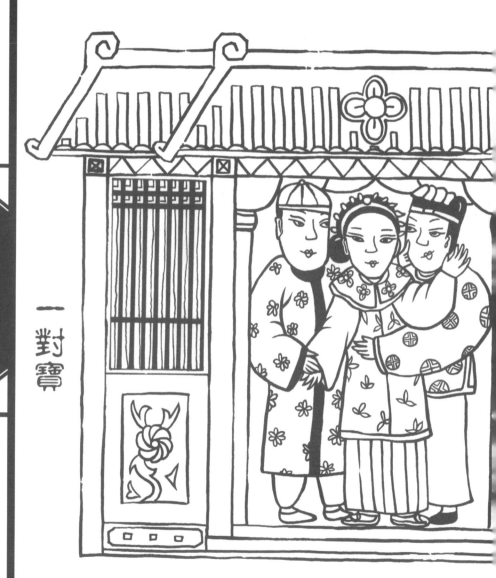

一對寶

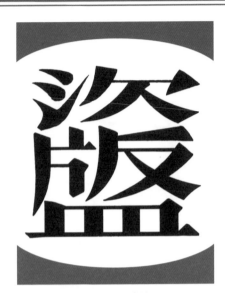

注字義

盜版

ㄅㄠˋ ㄅㄢˇ

指在未經版權所有人同意或授權的情況下，對其擁有著作權的作品、出版物等進行由新製造商製造跟原產品不完全一致的複製品、再分發的行為。此行為被定義為侵犯智慧財產權的違法行為，甚至構成犯罪。《合文誌》嚴禁盜版。

後記

後生不畏甘苦日

記事合文畢製人

合字文間其實是由銘傳大學商業設計學系畢業的四位大學生所組成，《合文誌》是我們在學最後一年所創作的成果。在熱愛設計、瘋狂投入創作的過程中遇到了許多情況，經歷了絞盡腦汁或是精疲力盡到迴光返照，儘管如此，《合文誌》仍是合字文間最甜蜜的負荷下的產物，也希望閱讀到這裡的你能夠被合字文間逗笑。在設計和創作中投入快樂的元素，就是合字文間創作的初衷。

在創作《合文誌》的這段日子裡，非常感謝所有給予我們指教的貴人們，無論是家人的鼓勵、朋友們的幫助，兩位非常資深的指導老師林建華老師以及馮承芝老師對於我們的愛護和指導，我們也全部都謹記在心，老師愛之深責之切的教誨也將成為我們未來的基石。同時也非常感謝黃家賢設計師不吝給予我們各種建議和幫助，從最開始的分享創作，至畢業製作結束後，仍邀請合字文間參與「全民造字運動——大人小孩的錯字學」一展，合字文間感激不盡。

在自費創作的過程中，經驗不足的我們經常面臨許多難題，由於我們對於創作的共識，和相輔相成的個性及專長，最後得以順利的進行整個畢業製作，雖然靈感不斷的往各種不同方向發展，但無論結果的優劣，

合 字 文 間

我們都在過程中互相砥礪，為彼此創造了共同美好的回憶。我們也和同期在身邊努力向前的好同學們，共同度了許多麥當勞和大雞腿便當的夜晚，以及令人難忘的夜間脫口秀，各式各樣充滿各種理想、幻想和妄想的這段日子裡大家都辛苦了，敬祝大家未來都能順利。藉此也一同共勉在設計這條路上的莘莘學子，能夠保持開放的視野、多元的興趣、寬闊的心胸和正面的態度繼續向前行。

最後感謝遠流出版公司，讓合字文間可以讓更多人看見及喜愛。願意給我們發行出道的機會；給予合字文間很大的空間去自由發揮，讓合字文間的作品繼續如此詼諧幽默。一本書的製作不光只有我們四人，有你們真好！

也謝謝所有幫助過、支持我們的你、妳、還有你們。

由衷的希望這本書像是大雞腿便當一樣令人回味無窮。

合字文間

合 字 文 間

索引

合文誌

國家圖書館出版品預行編目(CIP)資料

合文誌 / 合字文間作. -- 初版. -- 臺北市：遠流,
2016.02
　　面；　公分
ISBN 978-957-32-7767-5
1.中國文字 2.平面設計 3.字體

962　　　　　　　　　　　　　　104028619

只要一個字就能寫完「煩躁」、「耍廢」、「有你真好」等九十八組生活常用語，你也能創造屬於自己的合文字！

作者	合字文間
主編	蔡曉玲
行銷企劃	李雙如
美術設計	合字文間
合文文字設計	古昕婕
插畫設計	莊雅雲
書籍設計	蔡　荃
CIS設計‧文字企劃	王于文

發行人	王榮文
出版發行	遠流出版事業股份有限公司
地址	臺北市南昌路2段81號6樓
客服電話	02-2392-6899
傳真	02-2392-6658
郵撥	0189456-1
著作權顧問	蕭雄淋律師

2016年2月1日　初版一刷
定價　新台幣300元（如有缺頁或破損，請寄回更換）
有著作權‧侵害必究 Printed in Taiwan
ISBN 978-957-32-7767-5
遠流博識網 http://www.ylib.com
E-mail: ylib@ylib.com